tatuaje

colocación

tema

cita planeada

paleta

colocación

diseño

detalle1

detalle2

notas

tatuaje

colocación

tema

cita planeada

paleta

colocación

diseño

detalle1

detalle2

notas

tatuaje

colocación

tema

cita planeada

colocación

paleta

diseño

detalle1

detalle2

notas

tatuaje

colocación

tema

cita planeada

paleta

colocación

diseño

detalle1

detalle2

notas

tatuaje

colocación

tema

cita planeada

paleta

colocación

diseño

detalle1

detalle2

notas

tatuaje

colocación

tema

cita planeada

paleta

colocación

diseño

detalle1

detalle2

notas

tatuaje

colocación

tema

cita planeada

paleta

colocación

diseño

detalle1

detalle2

notas

tatuaje

colocación

tema

cita planeada

paleta

colocación

diseño

detalle1

detalle2

notas

tatuaje

- colocación
- tema
- cita planeada

paleta

colocación

diseño

detalle1

detalle2

notas

tatuaje

colocación

tema

cita planeada

paleta

colocación

diseño

detalle1

detalle2

notas

tatuaje

colocación

tema

cita planeada

colocación

paleta

diseño

detalle1

detalle2

notas

tatuaje

colocación

tema

cita planeada

paleta

colocación

diseño

detalle1

detalle2

notas

tatuaje

colocación

tema

cita planeada

paleta

colocación

diseño

detalle1

detalle2

notas

tatuaje

colocación

tema

cita planeada

paleta

colocación

diseño

detalle1

detalle2

notas

tatuaje

colocación

tema

cita planeada

paleta

colocación

diseño

detalle1

detalle2

notas

tatuaje

- colocación
- tema
- cita planeada

paleta

colocación

diseño

detalle1

detalle2

notas

tatuaje

colocación

tema

cita planeada

paleta

colocación

diseño

detalle 1

detalle 2

notas

tatuaje

colocación

tema

cita planeada

paleta

colocación

diseño

detalle1

detalle2

notas

tatuaje

colocación

tema

cita planeada

paleta

colocación

diseño

detalle1

detalle2

notas

tatuaje

colocación

tema

cita planeada

paleta

colocación

diseño

detalle1

detalle2

notas

tatuaje

colocación

tema

cita planeada

colocación

paleta

diseño

detalle1

detalle2

notas

tatuaje

colocación

tema

cita planeada

paleta

colocación

diseño

detalle1

detalle2

notas

tatuaje

colocación

tema

cita planeada

colocación

paleta

diseño

detalle1

detalle2

notas

tatuaje

colocación

tema

cita planeada

paleta

colocación

diseño

detalle1

detalle2

notas

tatuaje

- colocación
- tema
- cita planeada

paleta

colocación

diseño

detalle1

detalle2

notas

tatuaje

colocación

tema

cita planeada

colocación

paleta

diseño

detalle1

detalle2

notas

tatuaje

colocación

tema

cita planeada

paleta

colocación

diseño

detalle1

detalle2

notas

tatuaje

colocación

tema

cita planeada

paleta

colocación

diseño

detalle1

detalle2

notas

tatuaje

colocación

tema

cita planeada

paleta

colocación

diseño

detalle1

detalle2

notas

tatuaje

- colocación
- tema
- cita planeada

paleta

colocación

diseño

detalle1

detalle2

notas

tatuaje

colocación

tema

cita planeada

paleta

colocación

diseño

detalle1

detalle2

notas

tatuaje

colocación

tema

cita planeada

paleta

colocación

diseño

detalle1

detalle2

notas

tatuaje

colocación

tema

cita planeada

paleta

colocación

diseño

detalle1

detalle2

notas

tatuaje

colocación

tema

cita planeada

paleta

colocación

diseño

detalle1

detalle2

notas

tatuaje

colocación

tema

cita planeada

colocación

paleta

diseño

detalle1

detalle2

notas

tatuaje

- colocación
- tema
- cita planeada

paleta

colocación

diseño

detalle1

detalle2

notas

tatuaje

colocación

tema

cita planeada

paleta

colocación

diseño

detalle1

detalle2

notas

tatuaje

colocación

tema

cita planeada

paleta

colocación

diseño

detalle1

detalle2

notas

tatuaje

colocación

tema

cita planeada

paleta

colocación

diseño

detalle1

detalle2

notas

tatuaje

- colocación
- tema
- cita planeada

paleta

colocación

diseño

detalle1

detalle2

notas

tatuaje

colocación

tema

cita planeada

colocación

paleta

diseño

detalle1

detalle2

notas

tatuaje

- colocación
- tema
- cita planeada

paleta

colocación

diseño

detalle1

detalle2

notas

tatuaje

colocación

tema

cita planeada

colocación

paleta

diseño

detalle1

detalle2

notas

tatuaje

colocación

tema

cita planeada

paleta

colocación

diseño

detalle1

detalle2

notas

tatuaje

colocación

tema

cita planeada

paleta

colocación

diseño

detalle1

detalle2

notas

tatuaje

- colocación
- tema
- cita planeada

paleta

colocación

diseño

detalle1

detalle2

notas

tatuaje

colocación

tema

cita planeada

paleta

colocación

diseño

detalle1

detalle2

notas

tatuaje

colocación

tema

cita planeada

paleta

colocación

diseño

detalle1

detalle2

notas

tatuaje

- colocación
- tema
- cita planeada

paleta

colocación

diseño

detalle1

detalle2

notas

tatuaje

colocación

tema

cita planeada

paleta

colocación

diseño

detalle1

detalle2

notas

tatuaje

colocación

tema

cita planeada

paleta

colocación

diseño

detalle1

detalle2

notas

tatuaje

colocación

tema

cita planeada

paleta

colocación

diseño

detalle1

detalle2

notas

tatuaje

colocación

tema

cita planeada

paleta

colocación

diseño

detalle1

detalle2

notas

tatuaje

colocación

tema

cita planeada

paleta

colocación

diseño

detalle1

detalle2

notas

tatuaje

colocación

tema

cita planeada

colocación

paleta

diseño

detalle1

detalle2

notas

tatuaje

- colocación
- tema
- cita planeada

paleta

colocación

diseño

detalle1

detalle2

notas

tatuaje

colocación

tema

cita planeada

paleta

colocación

diseño

detalle1

detalle2

notas

tatuaje

colocación

tema

cita planeada

paleta

colocación

diseño

detalle1

detalle2

notas

tatuaje

colocación

tema

cita planeada

paleta

colocación

diseño

detalle1

detalle2

notas

tatuaje

colocación

tema

cita planeada

paleta

colocación

diseño

detalle1

detalle2

notas

tatuaje

colocación

tema

cita planeada

paleta

colocación

diseño

detalle1

detalle2

notas

tatuaje

colocación

tema

cita planeada

paleta

colocación

diseño

detalle1

detalle2

notas

tatuaje

colocación

tema

cita planeada

paleta

colocación

diseño

detalle1

detalle2

notas

tatuaje

colocación

tema

cita planeada

paleta

colocación

diseño

detalle1

detalle2

notas

tatuaje

colocación

tema

cita planeada

paleta

colocación

diseño

detalle1

detalle2

notas

tatuaje

colocación

tema

cita planeada

paleta

colocación

diseño

detalle1

detalle2

notas

tatuaje

- colocación
- tema
- cita planeada

paleta

colocación

diseño

detalle1

detalle2

notas

tatuaje

colocación

tema

cita planeada

paleta

colocación

diseño

detalle1

detalle2

notas

tatuaje

colocación

tema

cita planeada

paleta

colocación

diseño

detalle1

detalle2

notas

tatuaje

- colocación
- tema
- cita planeada

paleta

colocación

diseño

detalle1

detalle2

notas

tatuaje

colocación

tema

cita planeada

paleta

colocación

diseño

detalle1

detalle2

notas

tatuaje

- colocación
- tema
- cita planeada

paleta

colocación

diseño

detalle1

detalle2

notas

tatuaje

colocación

tema

cita planeada

paleta

colocación

diseño

detalle1

detalle2

notas

tatuaje

colocación

tema

cita planeada

colocación

paleta

diseño

detalle1

detalle2

notas

tatuaje

colocación

tema

cita planeada

paleta

colocación

diseño

detalle1

detalle2

notas

tatuaje

colocación

tema

cita planeada

paleta

colocación

diseño

detalle1

detalle2

notas

tatuaje

colocación

tema

cita planeada

paleta

colocación

diseño

detalle1

detalle2

notas

tatuaje

colocación

tema

cita planeada

paleta

colocación

diseño

detalle1

detalle2

notas

tatuaje

colocación

tema

cita planeada

paleta

colocación

diseño

detalle1

detalle2

notas

tatuaje

colocación

tema

cita planeada

paleta

colocación

diseño

detalle1

detalle2

notas

tatuaje

colocación

tema

cita planeada

paleta

colocación

diseño

detalle1

detalle2

notas

tatuaje

colocación

tema

cita planeada

colocación

paleta

diseño

detalle1

detalle2

notas

tatuaje

colocación

tema

cita planeada

paleta

colocación

diseño

detalle 1

detalle 2

notas

tatuaje

colocación

tema

cita planeada

paleta

colocación

diseño

detalle1

detalle2

notas

tatuaje

- colocación
- tema
- cita planeada

paleta

colocación

diseño

detalle1

detalle2

notas

tatuaje

colocación

tema

cita planeada

paleta

colocación

diseño

detalle1

detalle2

notas

tatuaje

colocación

tema

cita planeada

colocación

paleta

diseño

detalle1

detalle2

notas

tatuaje

colocación

tema

cita planeada

paleta

colocación

diseño

detalle 1

detalle 2

notas

tatuaje

colocación

tema

cita planeada

colocación

paleta

diseño

detalle1

detalle2

notas

tatuaje

colocación

tema

cita planeada

paleta

colocación

diseño

detalle1

detalle2

notas

tatuaje

colocación

tema

cita planeada

colocación

paleta

diseño

detalle1

detalle2

notas

tatuaje

colocación

tema

cita planeada

paleta

colocación

diseño

detalle1

detalle2

notas

tatuaje

colocación

tema

cita planeada

paleta

colocación

diseño

detalle1

detalle2

notas

tatuaje

colocación

tema

cita planeada

paleta

colocación

diseño

detalle1

detalle2

notas

tatuaje

colocación

tema

cita planeada

paleta

colocación

diseño

detalle1

detalle2

notas

tatuaje

colocación

tema

cita planeada

paleta

colocación

diseño

detalle1

detalle2

notas

tatuaje

colocación

tema

cita planeada

paleta

colocación

diseño

detalle1

detalle2

notas

tatuaje

colocación

tema

cita planeada

paleta

colocación

diseño

detalle1

detalle2

notas

tatuaje

colocación

tema

cita planeada

paleta

colocación

diseño

detalle1

detalle2

notas

www.ingramcontent.com/pod-product-compliance
Lightning Source LLC
Chambersburg PA
CBHW070808220526
45466CB00002B/589
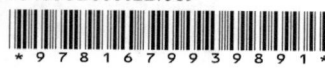